CHIIKAWA

먼작귀

일러스트 컬러링 미니북

대원앤북

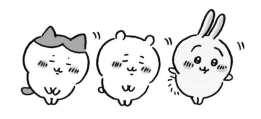

2023년 9월 1일 1판 1쇄 인쇄 2023년 9월 10일 1판 1쇄 발행

발행인 황민호 **콘텐츠3사업본부장** 석인수 **편집장** 손재희 **책임편집** 이주영 **디자인** 루기룸
발행처 대원씨아이㈜ www.dwci.co.kr **주소** 서울시 용산구 한강대로 15길 9–12
전화 편집 02–2071–2158 **영업** 02–2071–2066 **팩스** 02–794–7771
등록번호 1992년 5월 11일 **등록** 제3–563호

ISBN 979–11–7062–176–8 13650

CHIIKAWA

먼작귀, 가르마, 토끼 등
개성 풍부한 캐릭터들이 펼치는
즐겁고, 애잔하고, 살짝 거친 날들의 이야기.

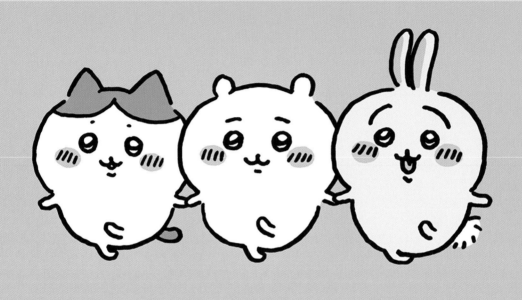

USAGI

생일 : 1월 22일

'우라', '야하' 하고 이상한

소리를 지릅니다.

Happy 🎃 Holidays !!!

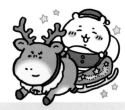

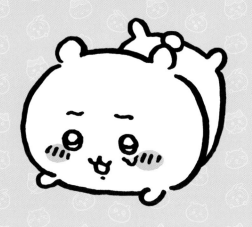

CHIIKAWA

생일 : 5월 1일

제초나 토벌을 하며 생활합니다.

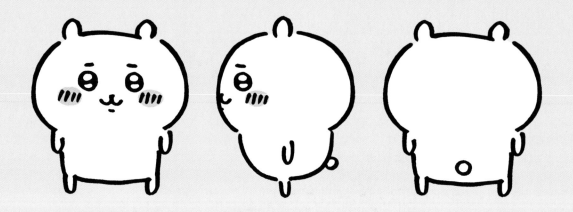

©nagano

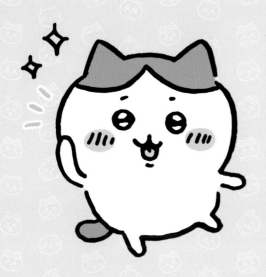

HACHIWARE

생일 : 5월 1일

가끔씩 털뭉치를 토합니다.

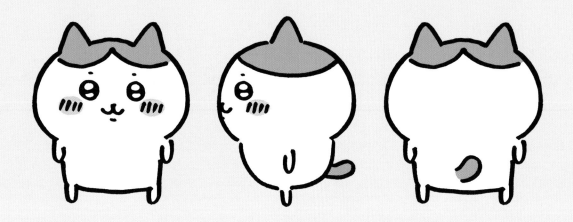

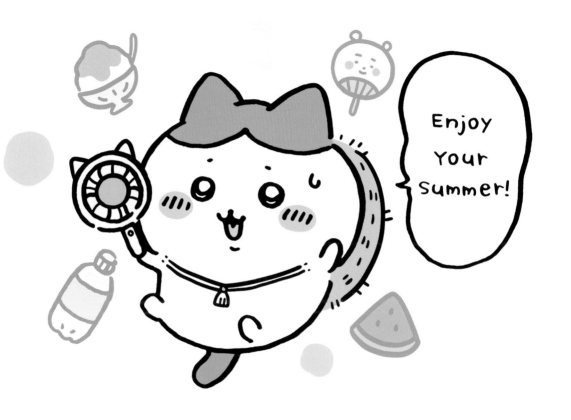

|| ice cream... ||

From

To

©nagano

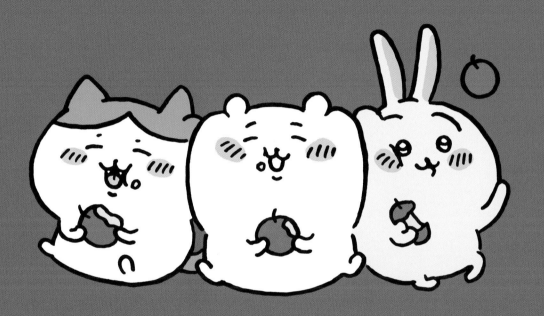

From
~~~~~~~~~~~~~~~~~~~~~~~~~~~~~~
~~~~~~~~~~~~~~~~~~~~~~~~~~~~~~

To
~~~~~~~~~~~~~~~~~~~~~~~~~~~~~~
~~~~~~~~~~~~~~~~~~~~~~~~~~~~~~

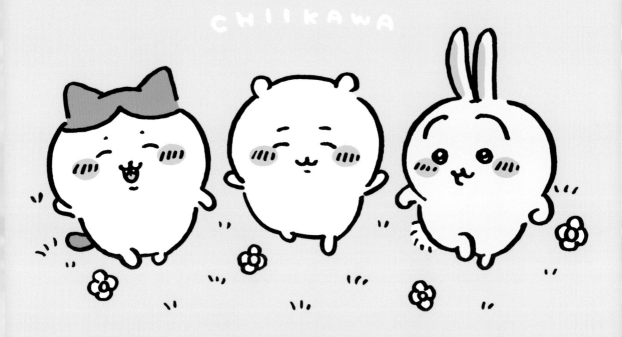

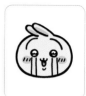

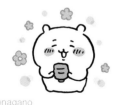

©nagano

From

To

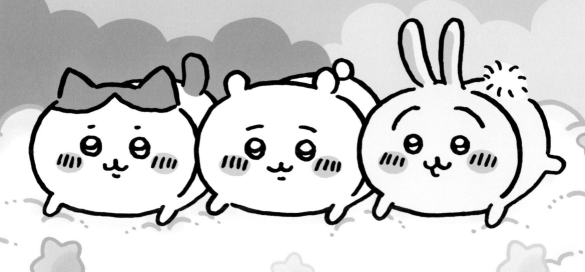

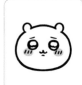

©nagano

From

To

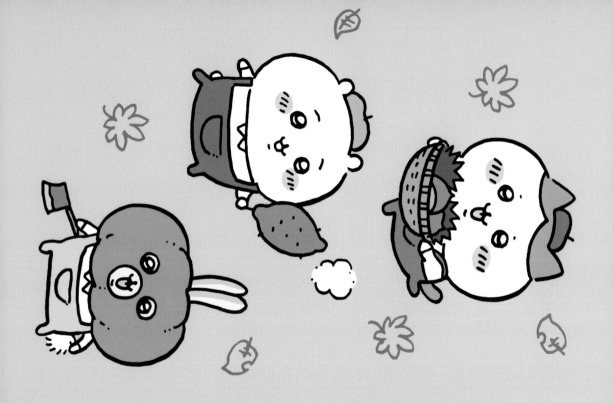

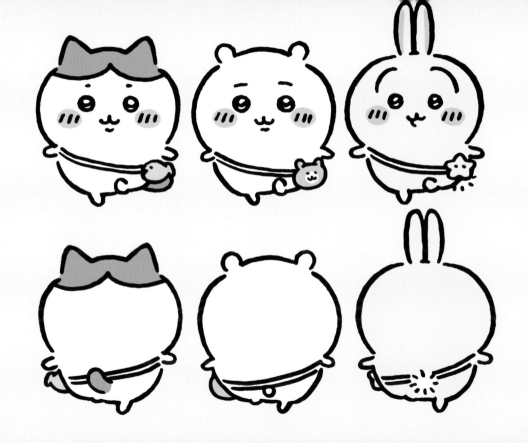

From

To

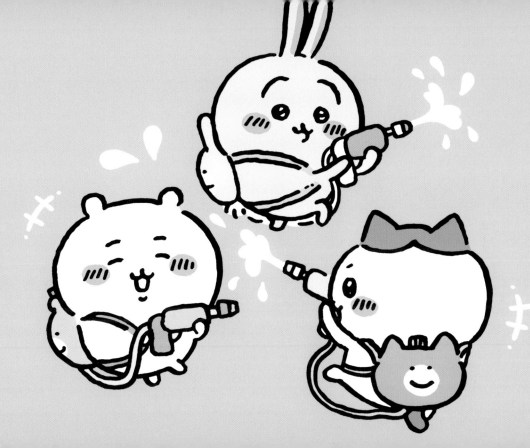

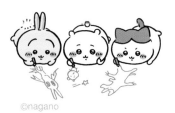

©nagano

From

To

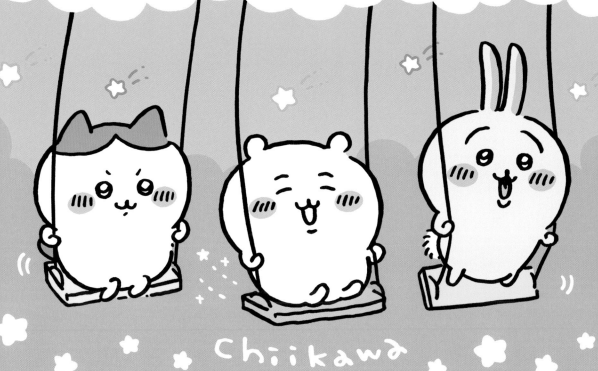

From

To

©nagano

From

To

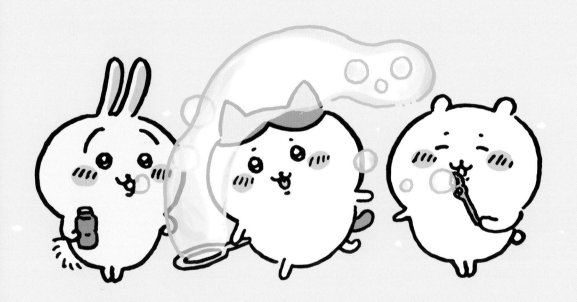

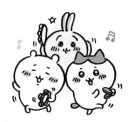

©nagano

From
~~~~~~~~~~~~~~~~~~~~~~~~~~~~~~

~~~~~~~~~~~~~~~~~~~~~~~~~~~~~~

To
~~~~~~~~~~~~~~~~~~~~~~~~~~~~~~

~~~~~~~~~~~~~~~~~~~~~~~~~~~~~~

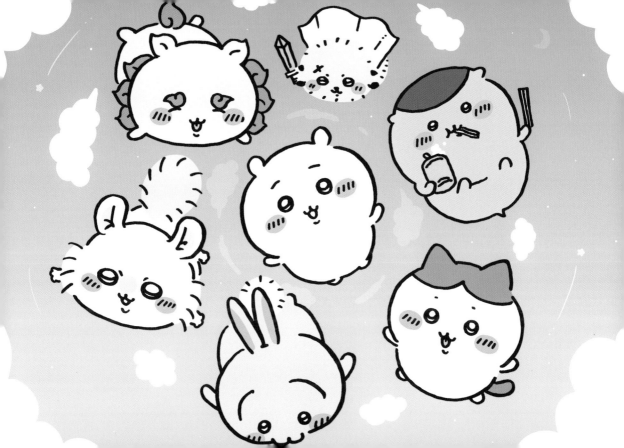

From

To

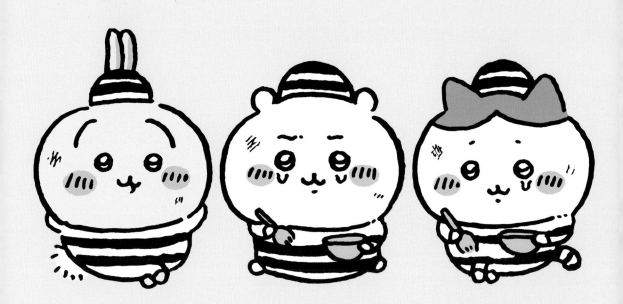

From
~~~~~~~~~~~~~~~~~~~~~~~~~~~~~~~~~~

~~~~~~~~~~~~~~~~~~~~~~~~~~~~~~~~~~

To
~~~~~~~~~~~~~~~~~~~~~~~~~~~~~~~~~~

~~~~~~~~~~~~~~~~~~~~~~~~~~~~~~~~~~

©nagano

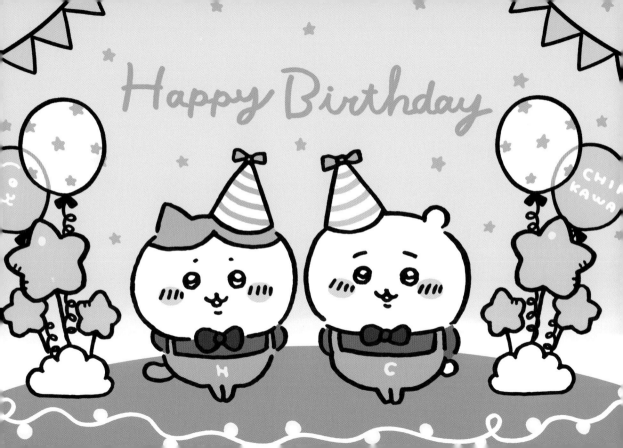

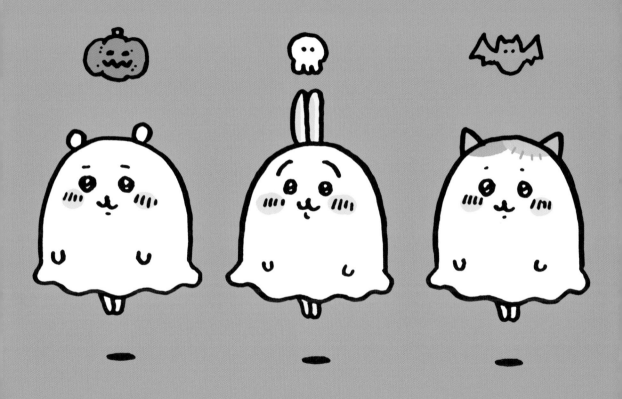

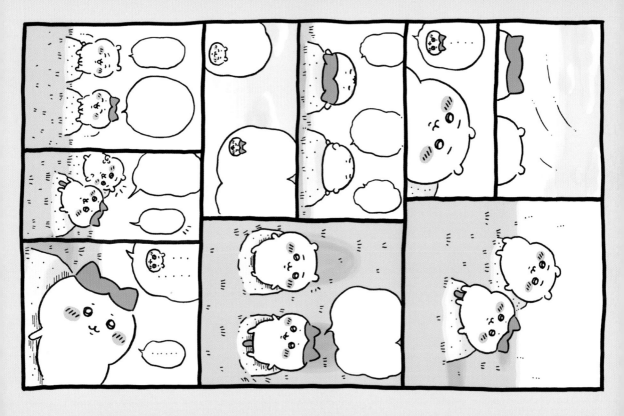

©nagano

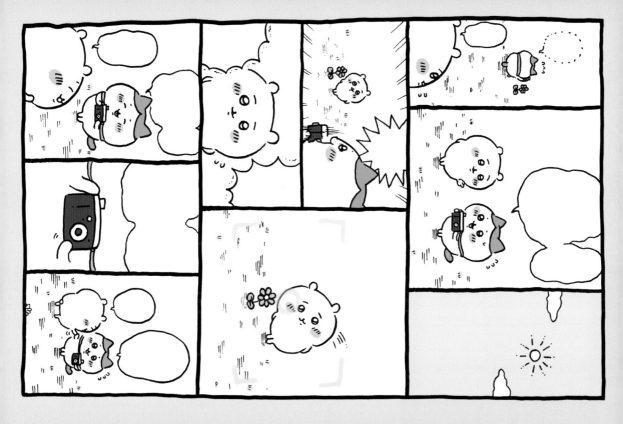

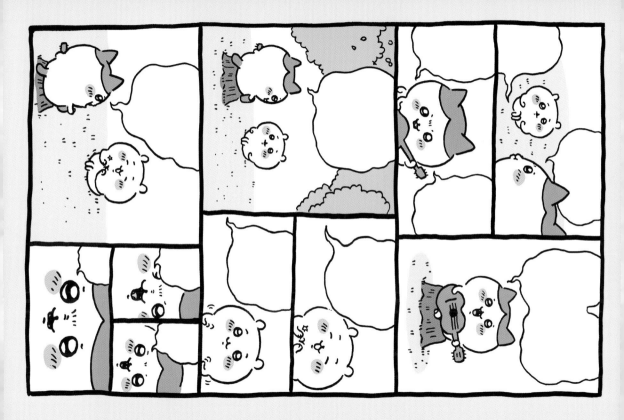

©nagano

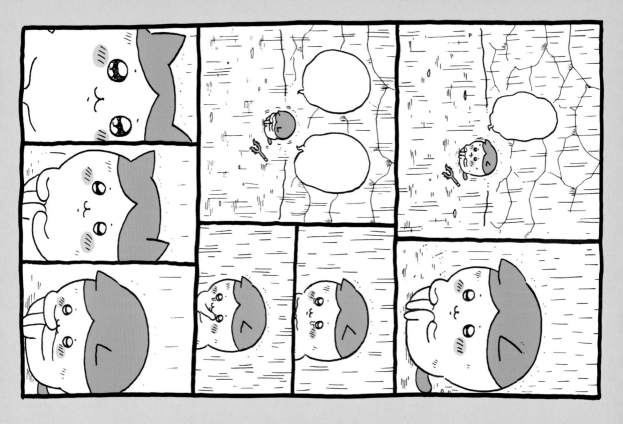

©nagano

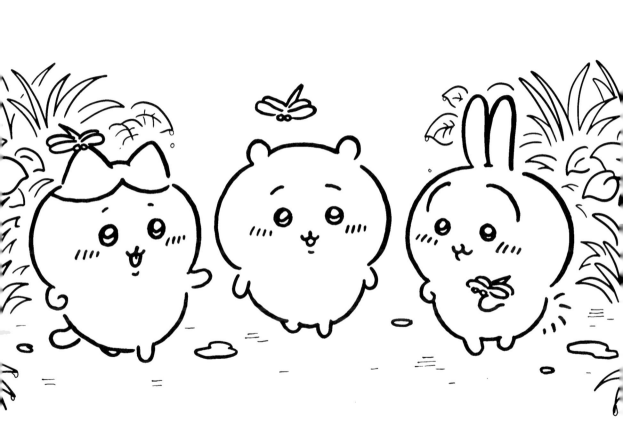

©nagano

From

To

From

To

©nagano

From
~~~~~~~~~~~~~~~~~~~~~~~~~~~~~~~~~~~~~~~~

~~~~~~~~~~~~~~~~~~~~~~~~~~~~~~~~~~~~~~~~

To
~~~~~~~~~~~~~~~~~~~~~~~~~~~~~~~~~~~~~~~~

~~~~~~~~~~~~~~~~~~~~~~~~~~~~~~~~~~~~~~~~

©nagano

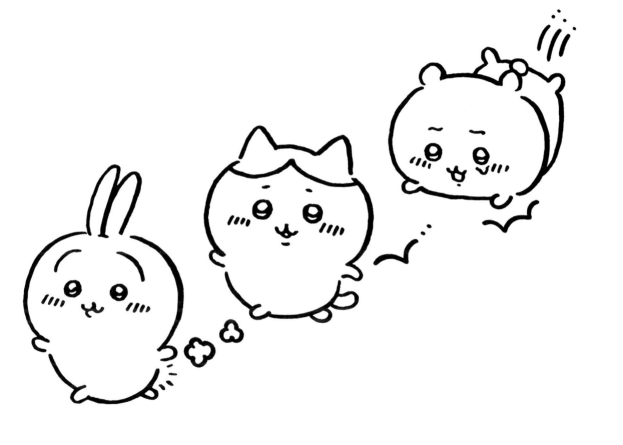

From

~~~~~~~~~~~~~~~~~~~~~~~~~~~~~~~~~~~~~~~~~~~

- - - - - - - - - - - - - - - - - - - - - - - - -

To

~~~~~~~~~~~~~~~~~~~~~~~~~~~~~~~~~~~~~~~~~~~

~~~~~~~~~~~~~~~~~~~~~~~~~~~~~~~~~~~~~~~~~~~

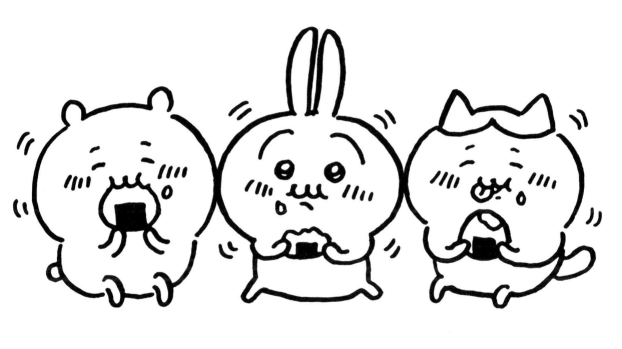

From

To

©nagano

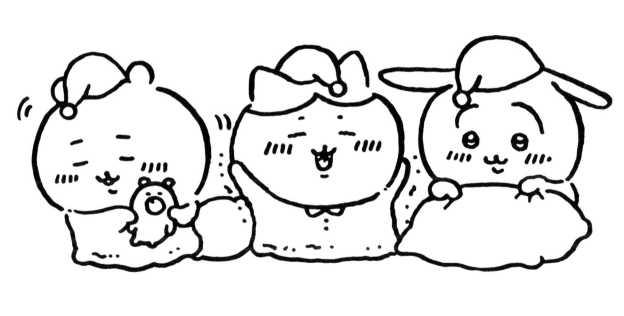

From

To

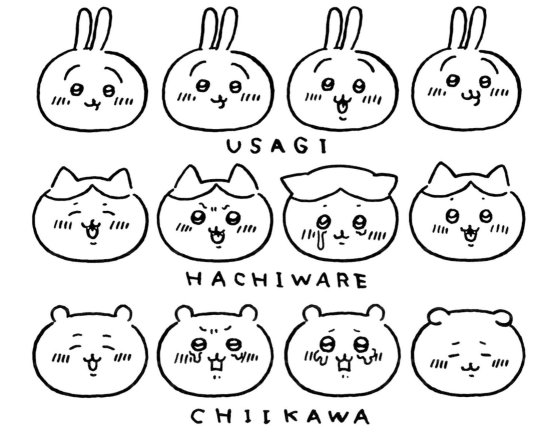

USAGI

HACHIWARE

CHIIKAWA

From

To